手繪風素材集
Hand-drawn Illustration Portfolio

動物好友的日常生活
Daily Life of Animal Friends

圖/文 曾雅芬
Story & pictures

作者序

給我一千個擁抱的你／妳

　　雖說畫了一本書，但在畫的過程更深刻感受到的是，他們是來陪伴我的夥伴，每個角色說著自己的個性，時而展現逗趣可愛的各種姿態；時而令我驚喜他們的精靈古怪；時而溫暖呆呆地笑，讓不安的我流下感動的眼淚。

　　這場和他們結識的奇妙相遇，現在，要交到你們手中。好奇著雨鴨、舞兔、飛兒狗、月喵、象大叔、熊寶會和大家聊什麼？會不會結為好友？會碰撞出什麼樣的故事呢？有機會也能說給我聽聽，該有多好！

　　這趟奇妙之旅，要特別感謝引薦我認識出版社的偉創，讓我有了這個發表成書的機會，並結識了給予創作空間無限大、不時扮演粉絲、給我鼓勵的編輯愿琦、仲芸。還有煜婷、旻皞，因為你們的加入，讓我能更專注地畫圖，更重要的是我們一起完成了一件作品。

　　這一路上有太多朋友、家人，不管在精神上的支持，還是物質上的給力，都為這本書的完成給予了最真誠的助力，而這份感激將持續到往後的作品裡成為養分，能有這樣的流動，真心感謝。

　　雨鴨、舞兔、飛兒狗、月喵、象大叔、熊寶出發囉！

Contents / 目次

Contents/目次

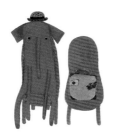

 象大叔要旅行

 熊寶要表演

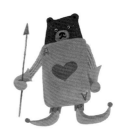

著作權授權契約書

　　本作者對於購買《手繪風素材集：動物好友的日常生活》（以下稱「本著作物」）並同意下列規定的讀者（以下稱「使用者」），無償授權使用者為商業或非商業目的、不限次數、每次在一台電腦重製光碟內之圖檔，使用者同意遵守下列規定：

六、　不得將圖檔作為申請商標或其他智慧財產權的全部或一部分。

七、　不得單純將圖檔上傳到網路上，使第三人得以下載。

八、　不得以違反公共秩序、善良風俗、侮辱、毀謗、傷害他人人格權的方式使用圖檔。

九、　使用者一旦拆封隨書附贈之光碟包裝或開啟光碟，即視同使用者同意本契約書之條件。

十、　使用者若有違反本契約書的約定，作者隨時有權終止本契約書授予使用者之任何權利，並請求損害賠償。

十一、若因本契約書約定內容發生爭議而涉訟，雙方同意以臺灣臺北地方法院為第一審管轄法院。

關於 DVD

　　附件的 DVD 可通用於 Windows 系統與 Macintosh 系統。書中出現的插圖皆可於 DVD 找到，DVD 內不包含任何軟體。在使用插圖之前，請參閱第 4 頁「著作權授權契約書」，並請複製插圖在您的電腦後，再行使用。

　　DVD 經測試可於 macOS Mojave（10.14）和 Windows 10 上使用，但並不保證能在其他電腦上使用。

插圖格式：

DVD 內的插圖有兩種模式：JPEG 和 PSD。

- JPEG 格式

解析度：300dpi

色域：CMYK

大部分的軟體皆可讀取此格式，可直接預覽。

圖片的解析度為 300dpi，可使用於網頁設計與印刷。

- PSD 格式

解析度：300dpi

色域：CMYK

此格式沒有背景，所以使用時不需要另外去背。

如何使用本書

　　本書的插圖，除第 8 頁「著作權授權契約書」內有規定外，可以使用於商業與非商業用途。

如何使用插圖：

1. 請複製一份插圖於您的電腦後，再行使用。
2. 根據不同的使用環境或電腦配置，插圖列印或顯示的顏色可能會與書內不同。這是由於電腦使用環境的差異所造成的，而不是圖像本身的問題或損壞。
3. 我們不負責回覆、解決任何關於如何在不同裝置上安裝插圖、程式錯誤等問題。

如何找到插圖：

　　每張插圖都是一個獨立的檔案，請依照以下步驟尋找 DVD 內所附的插圖。

1. 在書內尋找想使用的插圖。
2. 可以在頁面底或是插圖下方找到該插圖的編號。
3. 在 DVD 的資料夾內，有 6 個按照章節區分的資料夾，按照圖片編號，即可從資料夾內找到所需的插圖。
 例如：編號「1-L-01」即代表「CH 1 L 資料夾的第 1 張圖」。

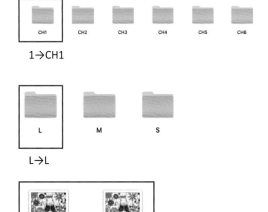

1→CH1

L→L

1-L-01.jpg　　1-L-01.psd

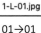

01→01

雨鴨愛時尚

顏色 線條 光影 材質 雨鴨是個詩人 把趣味放在 全身上下

雨鴨說 厚的天鵝絨 薄的細紗 閃亮的金蔥 冷冽的銀飾

都是我說故事的素材

他總是 熱熱鬧鬧地穿梭在各種宴會 午茶 派對上

雨鴨也喜歡為朋友造型

為舞兔 裁縫了羽毛花服

為飛兒狗 訂製了飛行大衫

為月喵 縫製了舒眠睡袍

為熊寶 準備了小丑軟帽

為象大叔 編織了旅人披肩

為女孩 手作了各款帽子

在春天的第一場細雨之後 綠坡草原出現了亮白色的伸展台

雨鴨在 長長 長長的 花精靈隊伍裡

撐起了冬季縫製的傘 跳起了舞兔編排的舞蹈

大家加入了遊行的行列 熱鬧地揭開了溫暖季節的序幕

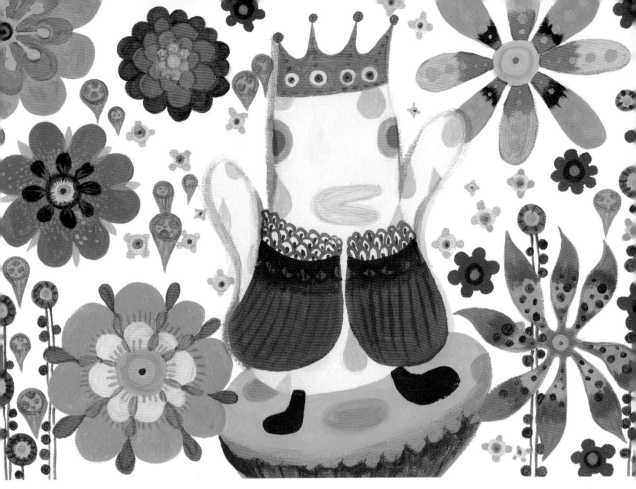

1-L-01

1-S-01

1-S-02

1-S-03

雨鴨在皇后的生日餐宴上跳起優雅的華爾滋

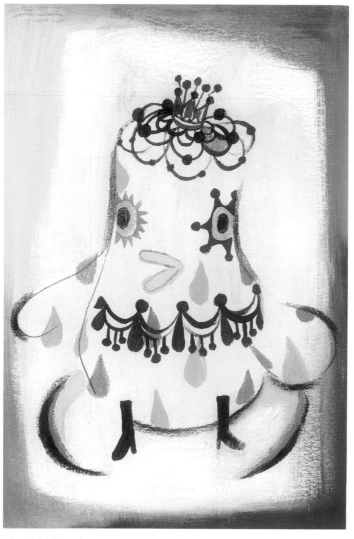

| 1-M-01 |

| 1-S-04 |

| 1-S-05 |

| 1-S-06 |

在國王的龐克派對　帥氣登場

| 1-S-07 |

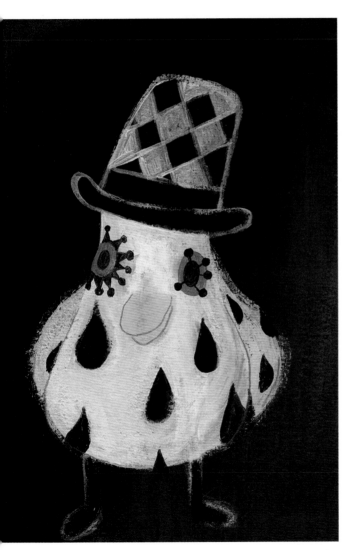

| 1-S-08 |

| 1-M-02 |

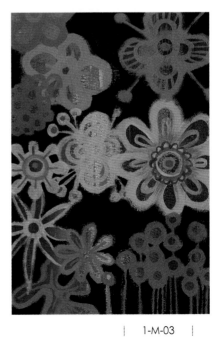

| 1-M-03 |

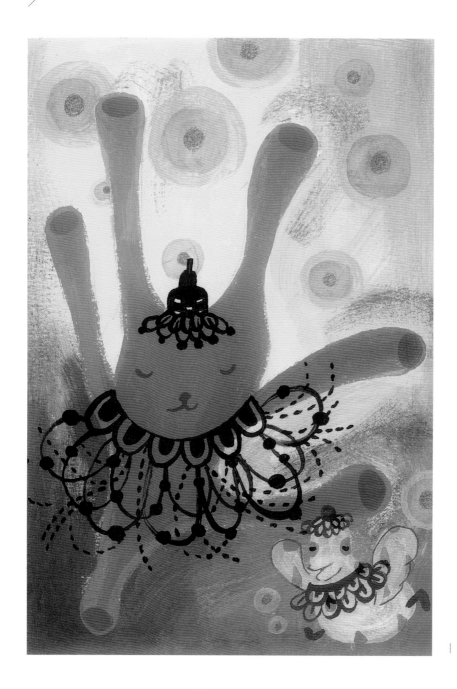

雨鴨和舞兔飛跳起天鵝湖裡的優雅舞步

1-M-04

| 1-S-09 |

| 1-S-10 |

| 1-S-11 |

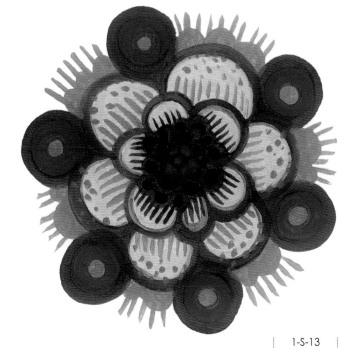

| 1-S-12 |

| 1-S-13 |

飛兒狗穿上雨鴨縫製的飛行大衫

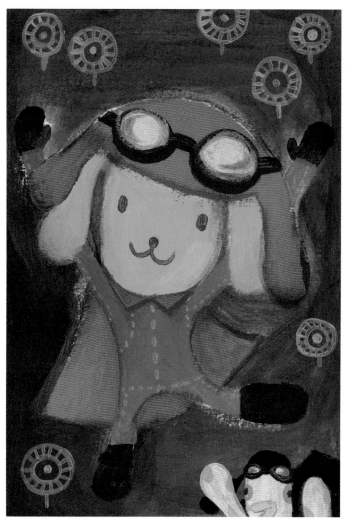

| 1-M-05 |

| 1-S-14 |

| 1-S-15 |

| 1-S-16 |

舒眠睡袍讓月喵夢遊到了外太空

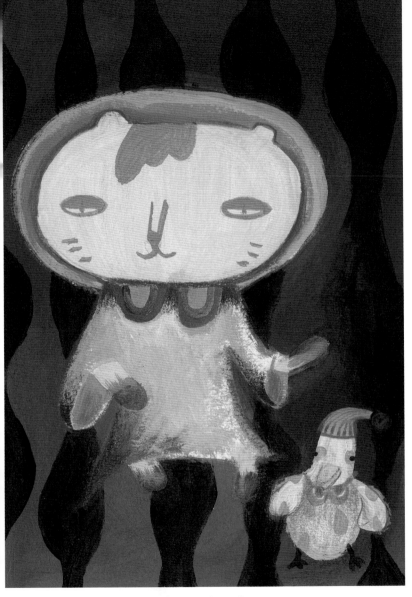

| 1-M-06 |

| 1-S-17 |

| 1-S-18 |

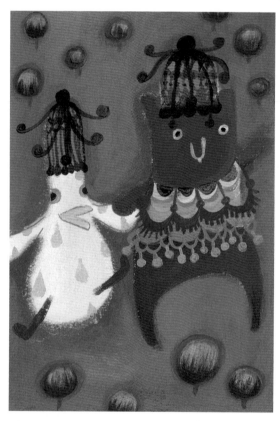

| 1-M-07 |

雨鴨設計的小丑軟帽
贏得說故事大賽最佳服裝獎

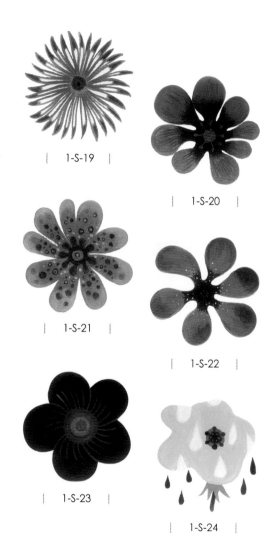

| 1-S-19 |

| 1-S-20 |

| 1-S-21 |

| 1-S-22 |

| 1-S-23 |

| 1-S-24 |

躺在旅人披肩上要象大叔說　已經聽了 N 遍的關於吃人森林的故事

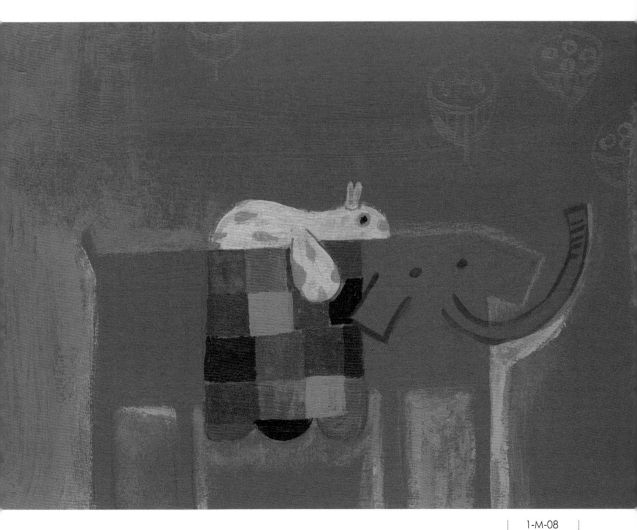

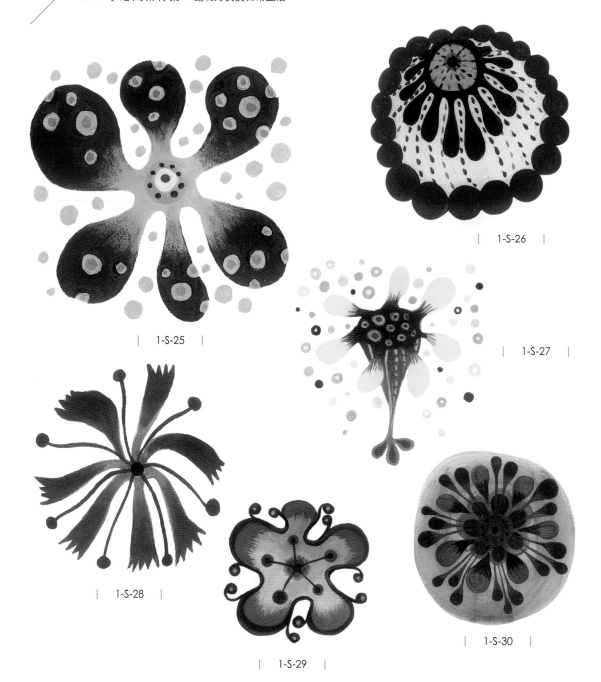

| 1-S-25 |

| 1-S-26 |

| 1-S-27 |

| 1-S-28 |

| 1-S-29 |

| 1-S-30 |

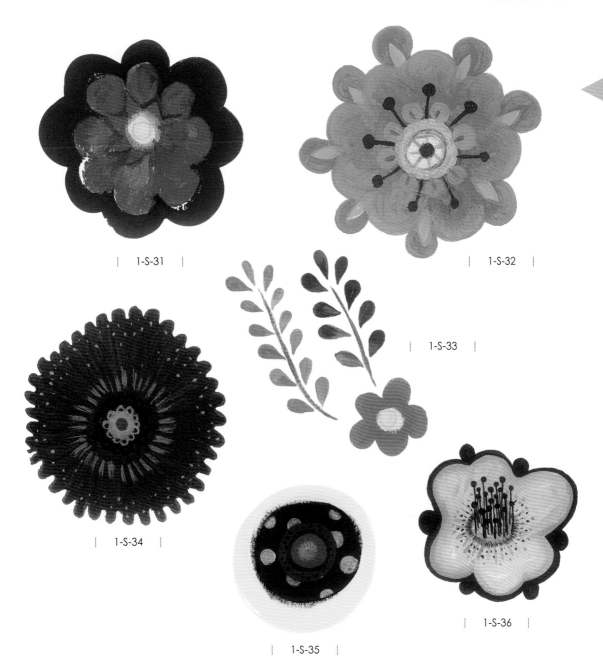

| 1-S-31 |

| 1-S-32 |

| 1-S-33 |

| 1-S-34 |

| 1-S-35 |

| 1-S-36 |

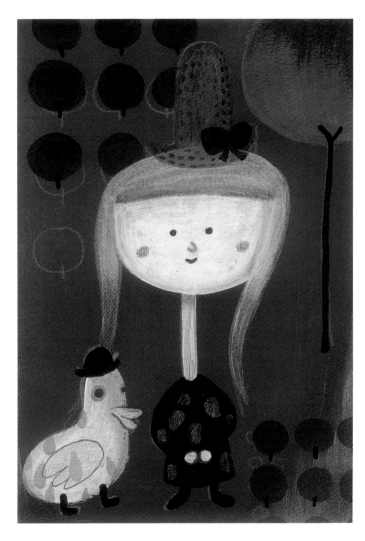

| 1-M-09 |

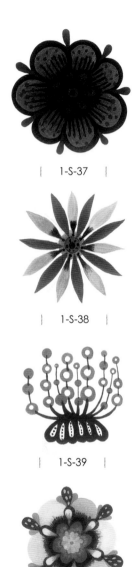

| 1-S-37 |

| 1-S-38 |

| 1-S-39 |

| 1-S-40 |

戴著雨鴨織的帽子　喜歡到　一整天誰也不想拿下來

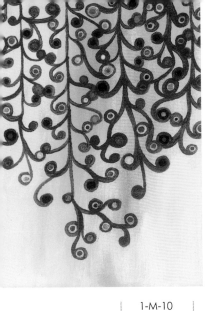

| 1-M-10 |

| 1-S-41 | | 1-S-42 |

雨 鴨 做 了 領 結 送 給 傷 心 的 皮 諾 丘
告 訴 他 無 論 如 何 我 都 在

| 1-M-11 |

| 1-S-43 |

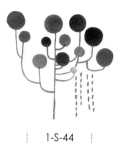

| 1-S-44 |

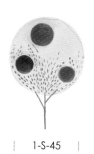

| 1-S-45 |

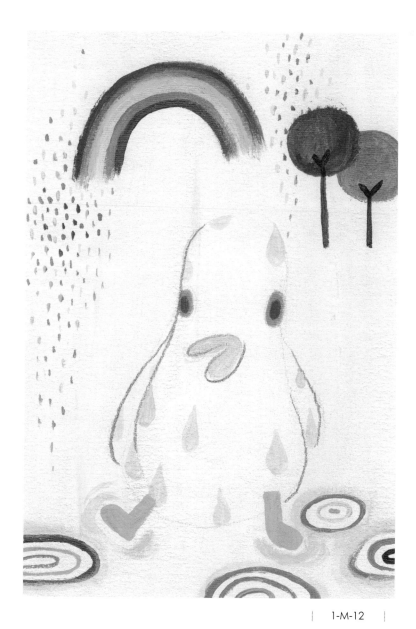

| 1-M-12 |

雨鴨吹口哨　玩著腳底下的水窪

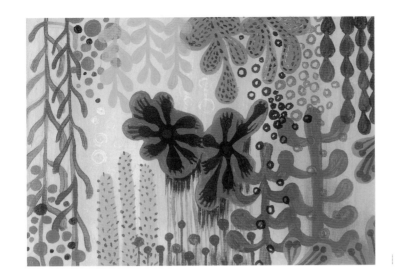

| 1-M-13 |

| 1-S-46 | | 1-S-47 |

| 1-S-48 | | 1-S-49 |

| 1-M-14 |

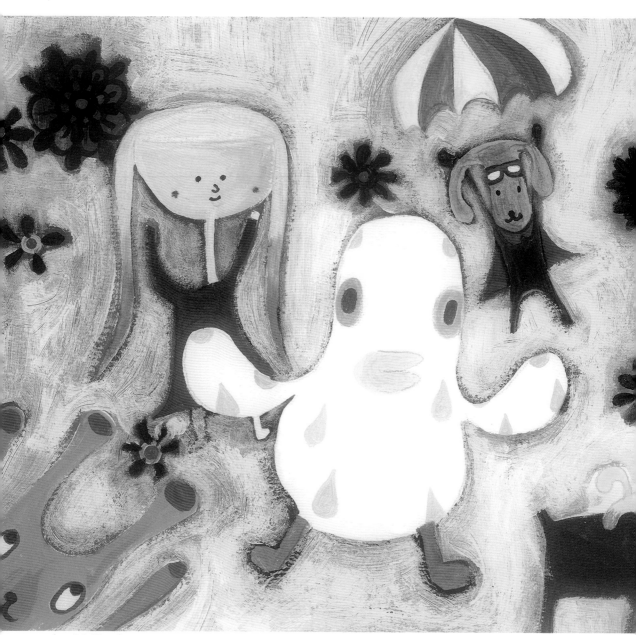

在春天的第一場細雨之後　綠坡草原出現了閃閃發光的白色伸展台

遊行隊伍於是展開

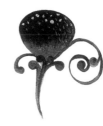

| 1-S-50 | | 1-S-51 |

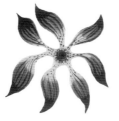
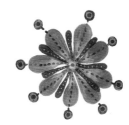

| 1-S-52 | | 1-S-53 |

| 1-S-54 | | 1-S-55 |

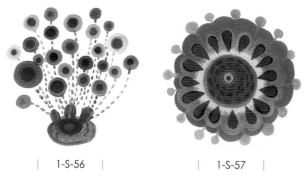

| 1-S-56 | 1-S-57 |

| 1-M-15 |

遊行結束後　雨鴨在回家的路上
回味著和同伴愉快的笑鬧

| 1-S-58 |

| 1-S-59 |

| 1-S-60 |

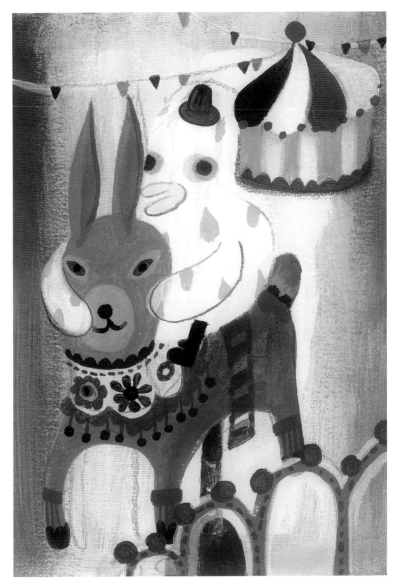

| 1-M-16 |

雨鴨坐在旋轉木馬上　心想著　那夏天要來玩些什麼呢？

舞兔愛跳舞

在天空跳 在森林裡跳 在海上跳 在花叢間跳 在女孩的手掌心上跳

舞兔說：和我一起跳舞

1 2 3 1 2 3

像鳥一樣 像風一樣 像樹一樣 像女孩的辮子一樣

跳到太陽下山 跳到雨水落下 跳到彩虹彎腰 跳到女孩項鏈擺呀擺

1 2 3 1 2 3

女孩邀舞兔喝茶 謝謝舞兔教她跳舞 女孩說：來湖上喝茶吧

跳上船 蝴蝶來了 鳥兒來了 魚兒來了

雨鴨 飛兒狗 象大叔和月喵 全都來了

女孩開心地跳起舞來 舞兔為她打節拍 蹦 蹦 蹦 蹦 蹦 蹦

累了 大家都在船上睡午覺

直到雨滴落在女孩的臉上 大家急忙奔回屋子

女孩手裡拿著杯子 舞兔捧著蛋糕盤 熊寶抓著帽子 飛兒狗握著叉子

雨鴨含著湯匙 象大叔舉起桌子 月喵咬著桌布 大夥衝進屋子

安靜 3 秒 瞬間爆笑

然後 繼續未完的下午茶

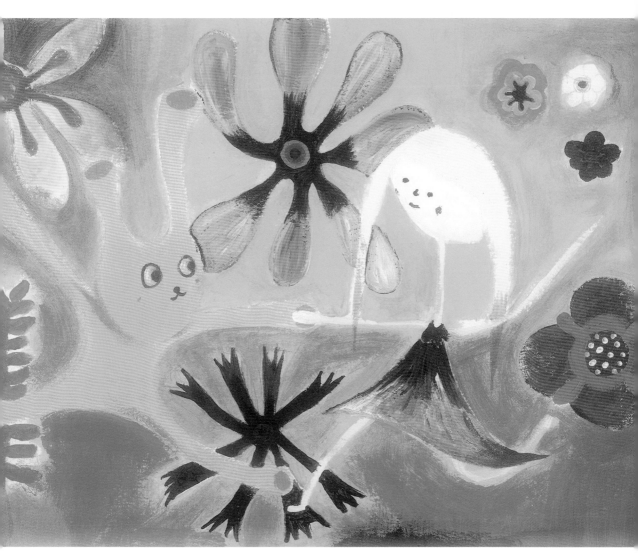

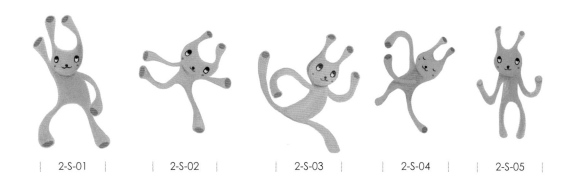

| 2-S-01 | 2-S-02 | 2-S-03 | 2-S-04 | 2-S-05 |

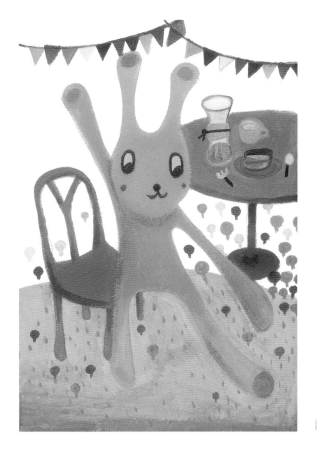

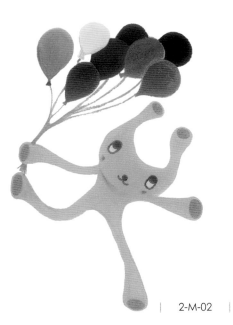

2-M-02

2-M-01

| 2-S-06 |

| 2-S-07 |

| 2-S-08 |

| 2-S-09 |

擺頭　甩手　提腿　彎腰

舞兔伸展著身體　和無限的可能對話

| 2-S-10 |

| 2-S-11 |

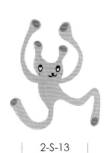

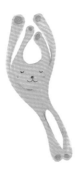

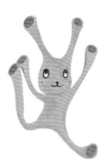

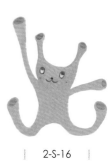

| 2-S-12 |

| 2-S-13 |

| 2-S-14 |

| 2-S-15 |

| 2-S-16 |

舞兔和女孩 一起聽音樂的下午 旋律和我們都變成微微 微微的笑

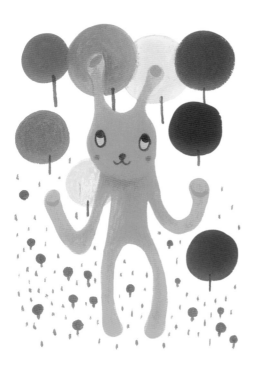

| 2-M-03 |

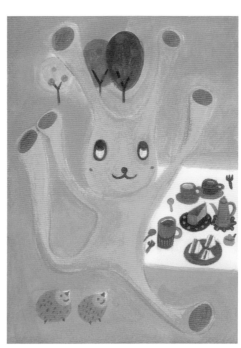

| 2-M-04 |

2-S-17

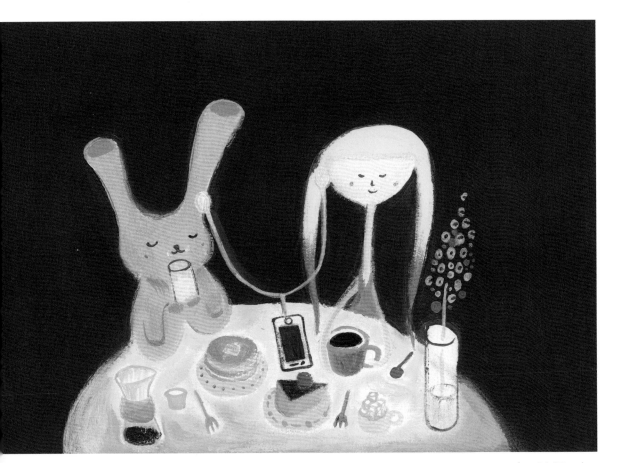

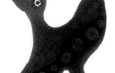

| 2-S-18 |

滑步　跳躍　旋轉

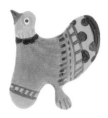

| 2-S-19 |

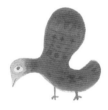

| 2-S-20 |

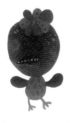

| 2-S-21 |

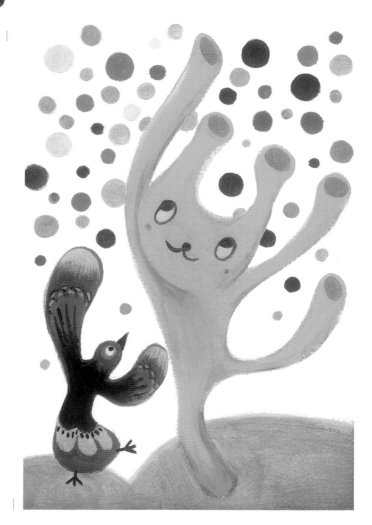

| 2-M-05 |

2-S-22

舞 兔 成 了 自 由 的 鳥

2-S-23

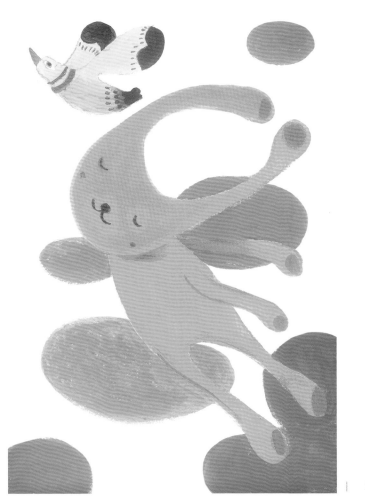

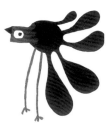

2-S-24

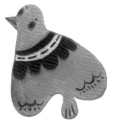

2-S-25

2-M-06

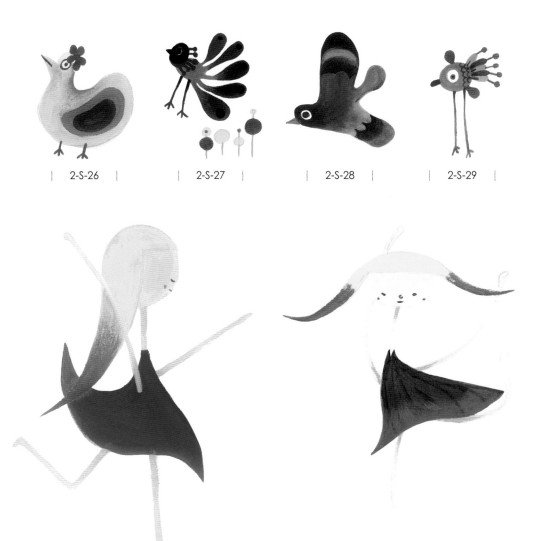

| 2-S-26 | | 2-S-27 | | 2-S-28 | | 2-S-29 |

| 2-S-30 | | 2-S-31 |

滴 滴 答 答 的 舞 伴　讓 舞 兔 忘 了 時 間

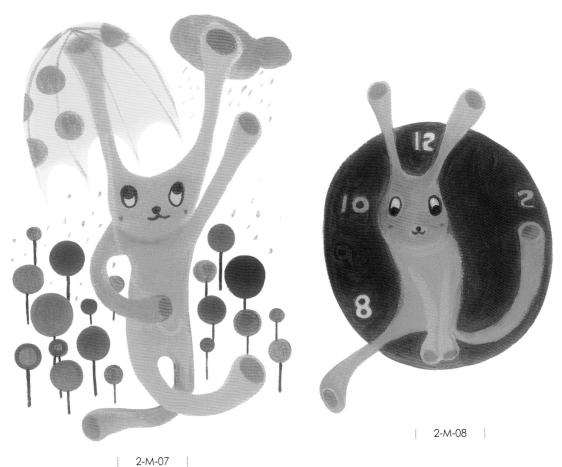

2-M-08

2-M-07

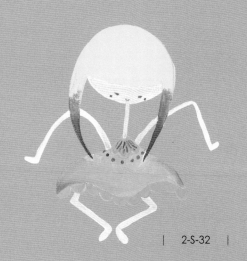

| 2-S-32 |

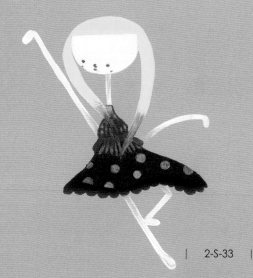

| 2-S-33 |

噠 噠 噠　恰 恰 恰　啾 啾 啾

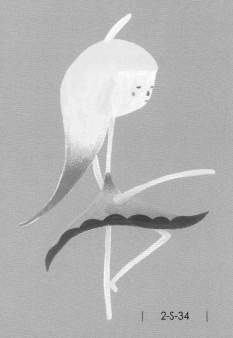

| 2-S-34 |

| 2-S-35 |

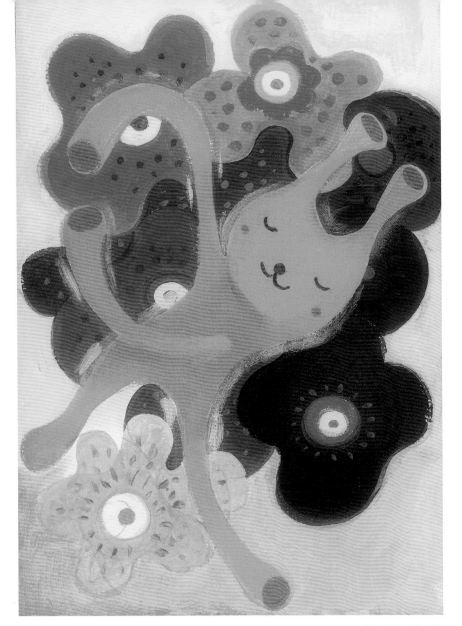

2-M-09

和花共舞　舞兔跳出了愛戀的圓舞曲

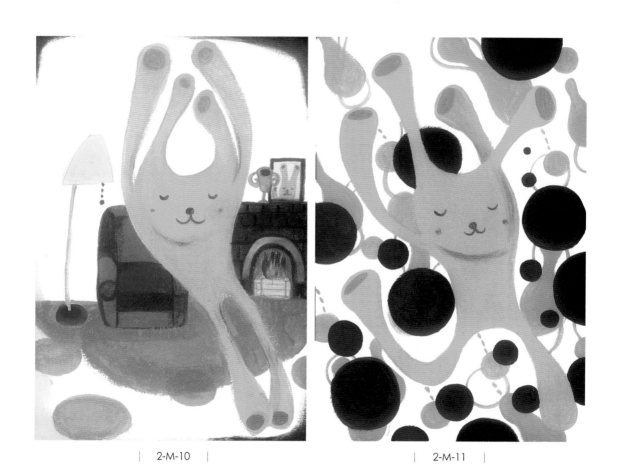

| 2-M-10 |　　　| 2-M-11 |

不管開心悲傷　只要跳舞　舞兔都能微笑

| 2-S-37 |

| 2-S-38 |

| 2-S-36 |

| 2-S-39 |

要吃哪個好呢

| 2-S-40 |

| 2-S-41 |

| 2-S-42 |

| 2-S-43 |

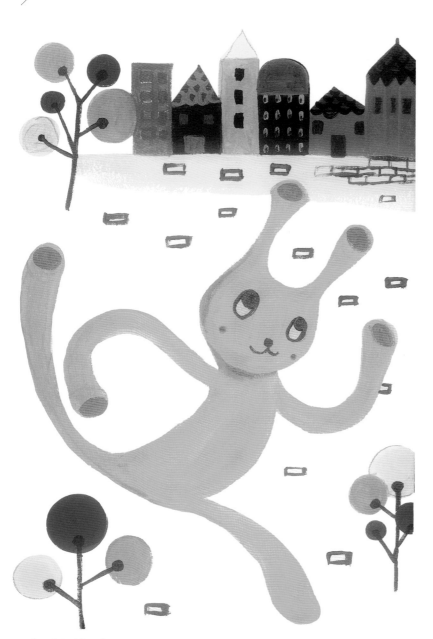

2-S-44

舞兔用舞姿

2-M-12

2-S-45

2-S-46

2-S-47

2-S-48

2-S-49

2-S-50

說著好多好多的故事

2-S-51

2-S-52

2-M-13

| 2-M-14 |

| 2-S-53 |

| 2-S-54 |

| 2-S-55 |

| 2-M-15 |

來吧 跟著舞兔一起跳舞吧

| 2-M-16 |

關於 跳舞的事 下次再聊吧

| 2-S-56 |

| 2-S-57 |

| 2-S-58 |

| 2-S-59 |

| 2-S-60 |

| 2-S-61 |

| 2-S-62 |

| 2-S-63 |

| 2-S-64 |

| 2-S-65 |

| 2-S-66 |

飛兒狗要飛翔

不只一次 飛兒狗站在椅子上往下跳

從矮凳到高腳椅 他總是想像自己有天能飛

他學會助跑 學會用力撐開四肢 學會擺動雙手雙腳

甚至借用披風 氣球 翅膀 讓自己能停留在空中

即使 1 秒也好 但 沒有一次成功

女孩勸他放棄

飛兒狗笑笑說：

這只是一種嘗試 既然 是嘗試就無關成敗 只要持續飛 就好了

飛兒狗繼續他的飛翔實驗

坐上紙飛機 攀上風箏 盪著鞦韆 繞上單槓

女孩看著飛兒狗 各種奇形怪狀的姿勢 後來也跟著一起玩

直到雨滴在女孩的臉上

飛兒狗和女孩撐開了傘 一陣強風吹來 飛向天際

他們一起共度 停留在天空中 的 自由舒暢

然後 滿足地笑了

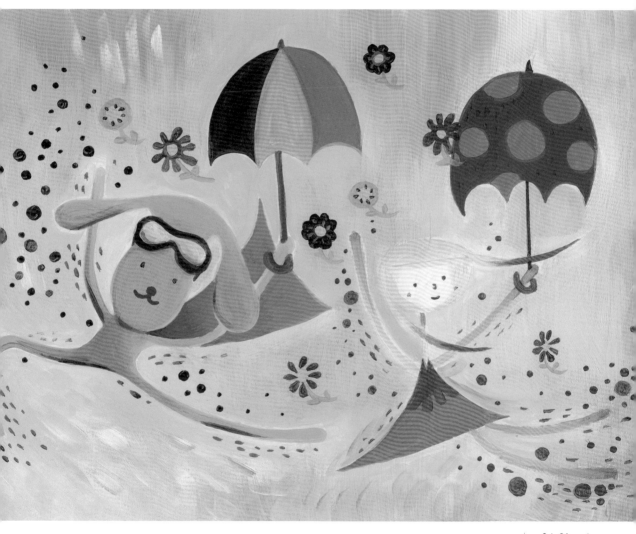

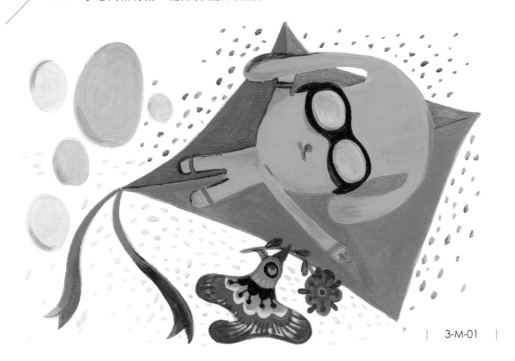

| 3-M-01 |

鳥兒捎來花朵　預祝飛兒狗飛行成功

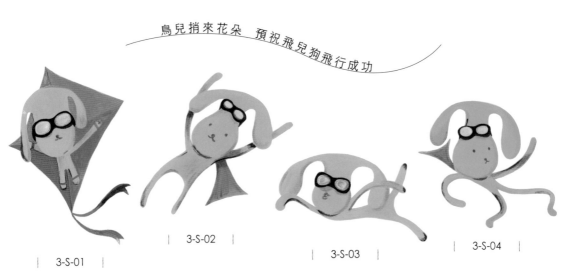

| 3-S-01 |

| 3-S-02 |

| 3-S-03 |

| 3-S-04 |

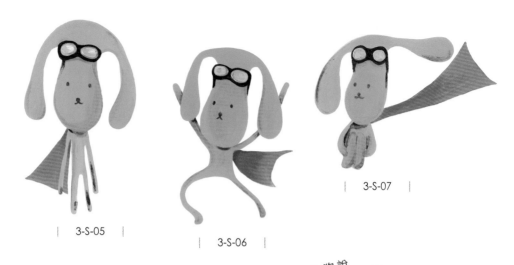

| 3-S-05 |

| 3-S-06 |

| 3-S-07 |

這個姿勢風阻最小 來！跟我一起做 飛兒狗說

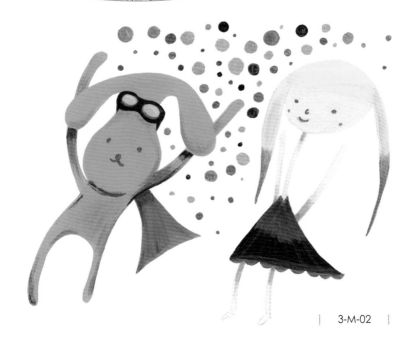

| 3-M-02 |

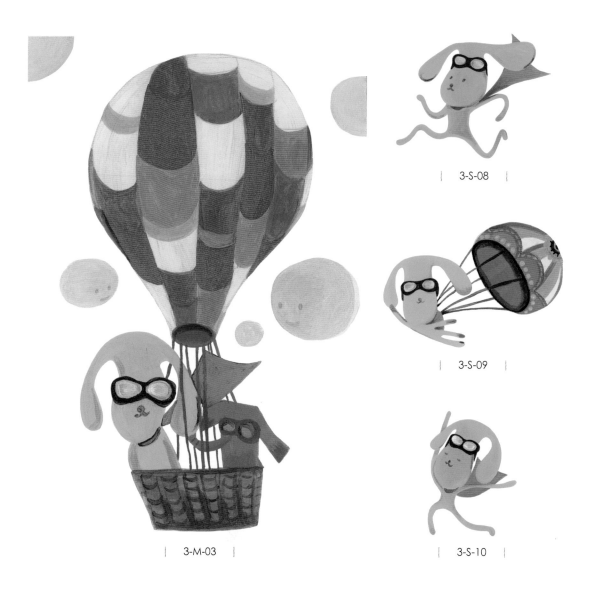

| 3-S-08 |

| 3-S-09 |

| 3-M-03 |

| 3-S-10 |

象大叔你看飛高高是不是很棒　飛兒狗說

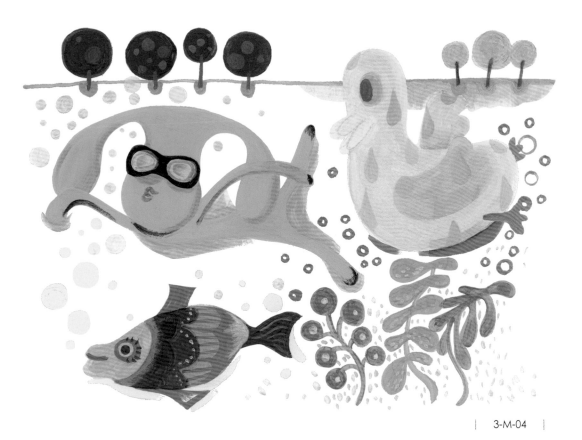

| 3-M-04 |

哇！你看我的臂力多強壯

等等飛行絕對沒問題　飛兒狗用力呼吸地說

| 3-S-11 | 　 | 3-S-12 | 　 | 3-S-13 |

飛高高 飛高高 飛高高 飛飛飛飛 飛高高

衝下山坡 停在空中的瞬間 飛兒狗感到無拘無束的開闊感

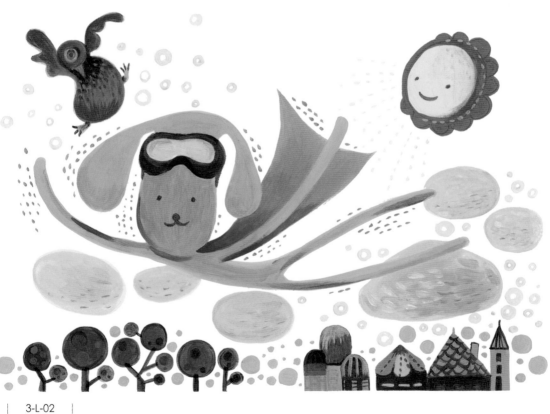

和舞兔學跳舞 靈活的身體 對飛行更有幫助 飛兒狗想

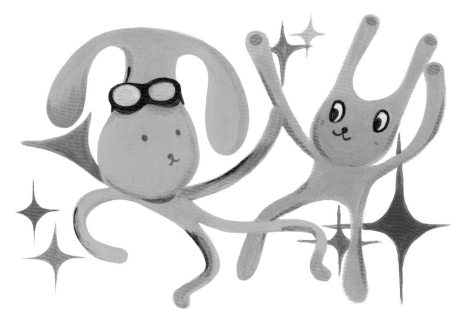

| 3-M-05 |

| 3-S-14 |

| 3-S-15 |

| 3-S-16 |

| 3-S-17 |

| 3-S-18 |

| 3-S-19 |

| 3-S-20 |

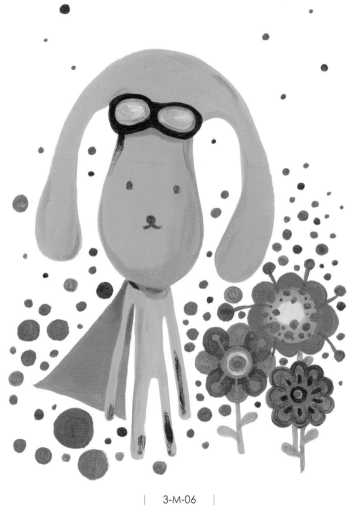

| 3-M-06 |

我溜　我溜　我溜溜溜

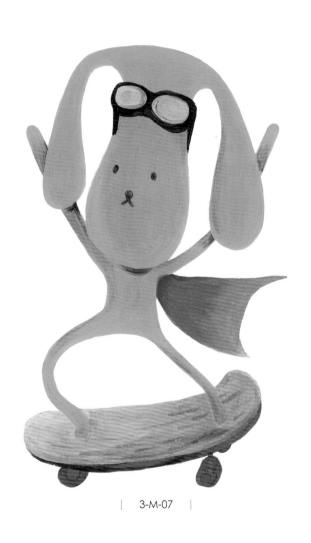

| 3-M-07 |

| 3-S-21 |

| 3-S-22 |

| 3-S-23 |

呼～涼涼的風真舒服

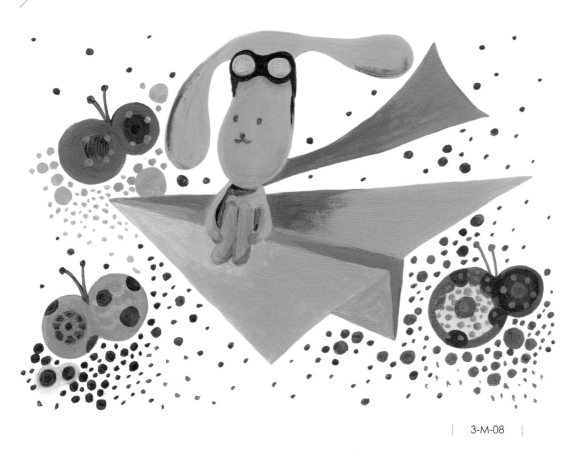

| 3-M-08 |

飛兒狗學習測風向　等待紙飛機乘著風飛起

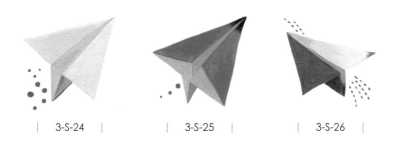

| 3-S-24 |　　| 3-S-25 |　　| 3-S-26 |

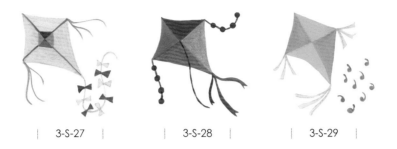

| 3-S-27 | | 3-S-28 | | 3-S-29 |

奔跑的飛兒狗　和風細細地擦身而過

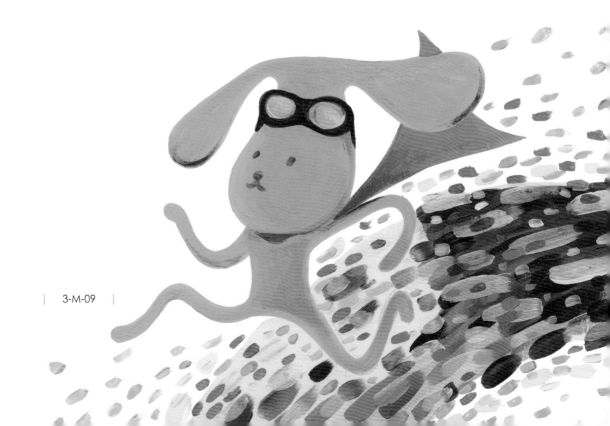

3-M-09

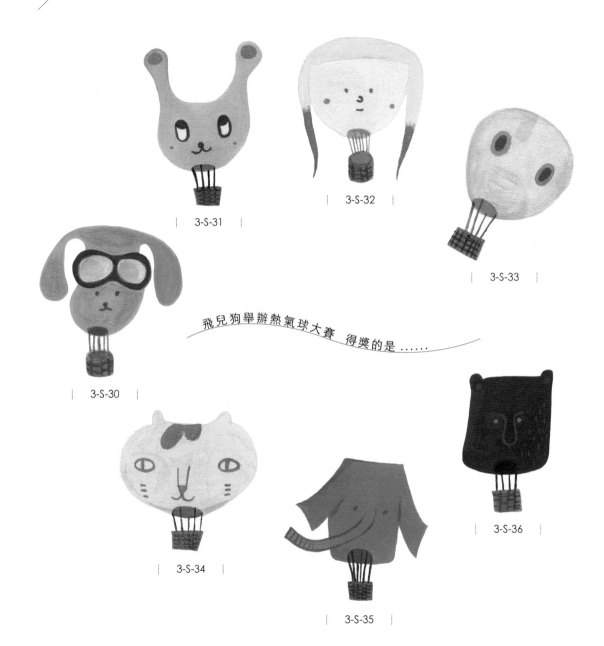

| 3-S-31 |

| 3-S-32 |

| 3-S-33 |

| 3-S-30 |

飛兒狗舉辦熱氣球大賽 得獎的是……

| 3-S-34 |

| 3-S-35 |

| 3-S-36 |

| 3-S-37 | 3-S-38 |

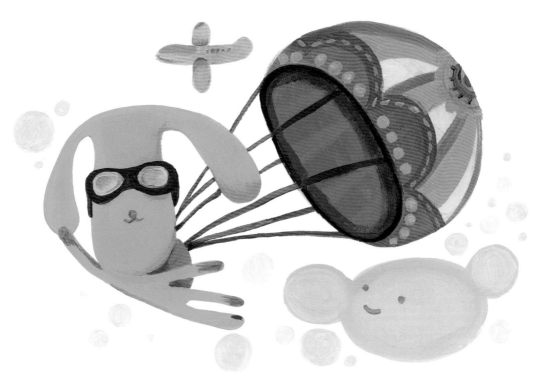

| 3-M-10 |

穿上降落傘　一瞬間　飛兒狗以為自己是飛行員呢

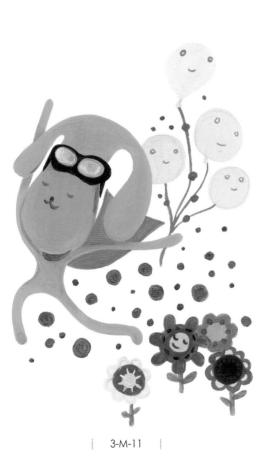

| 3-M-11 |

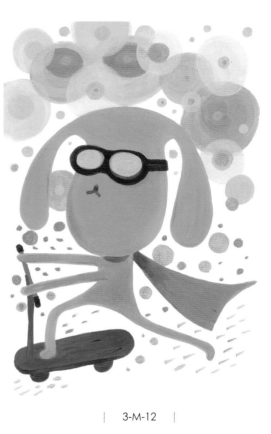

| 3-M-12 |

模仿氣球、溜滑板車、穿上飛行裝、吊單槓

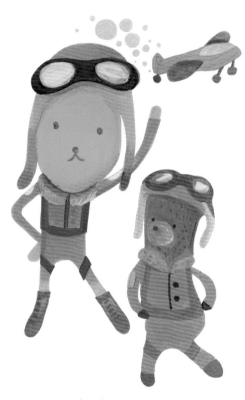

3-M-13

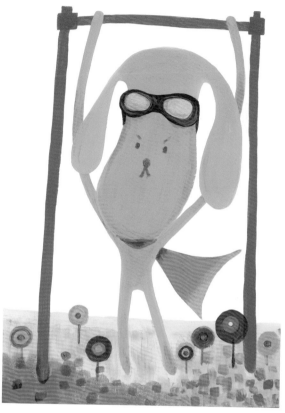

3-M-14

飛兒狗嘗試各種可能飛行的方法

3-S-40

3-S-39

| 3-S-42 |

| 3-S-43 |

| 3-S-41 |

| 3-S-45 |

| 3-S-44 |

| 3-S-46 |

| 3-S-47 |

3-S-48

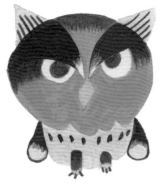

3-S-49

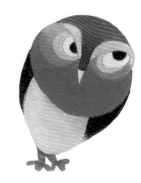

3-S-50

晚上不睡覺要去哪裡冒險呢

3-S-51

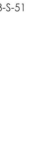

3-S-52

3-S-53

3-S-54

3-S-55

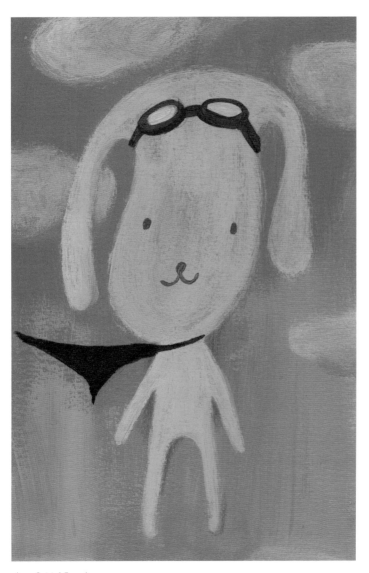

雖然還不會飛

但還是最喜歡穿著飛行披風的自己

| 3-M-15 |

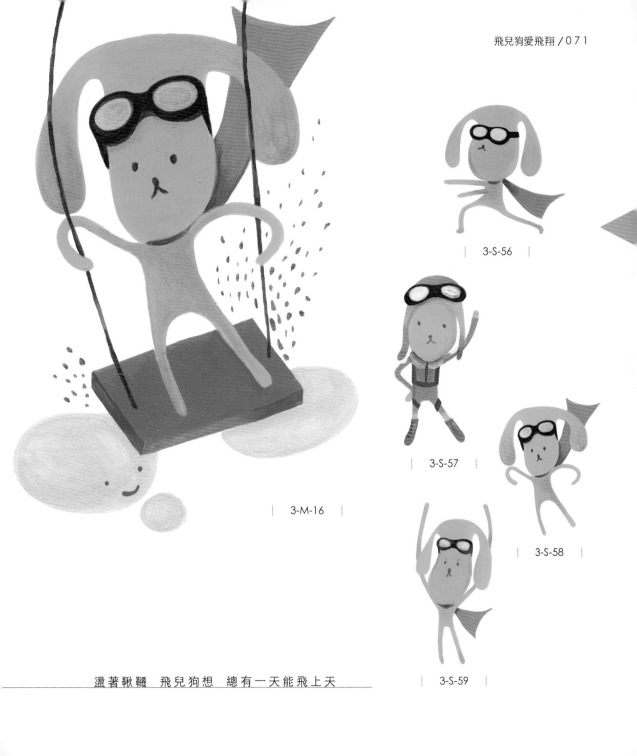

3-S-56

3-M-16

3-S-57

3-S-58

3-S-59

盪著鞦韆　飛兒狗想　總有一天能飛上天

月喵愛睡覺

月喵很珍惜睡覺的時間 他一點都不想浪費

月喵 睡 睡 睡 ZZZ

但他的朋友們 可一點也不同意

舞兔來敲門 說要喝杯茶

飛兒狗來按門鈴 說要吃蛋糕

熊寶在門口大叫 說是拿到新發行的 CD 非要有人和他一起聽

象大叔倒了 2 杯酒 只在門口用力踱步 月喵就來開門

雨鴨捧著滿滿的花 薰得月喵自動開門 還擺了瓶瓶罐罐

讓雨鴨細心地插上 香了一屋子的香

忙了一整天 月喵打了個大大的呵欠

終於 能好好地和我的床約會

月喵瞄了床一眼 仔細一看

那微微凸起的小丘 究竟是誰

在月光的陪伴下 均勻的呼吸聲 像首舒緩的催眠曲

啊 原來是女孩

月喵靠著女孩 甜甜地睡去

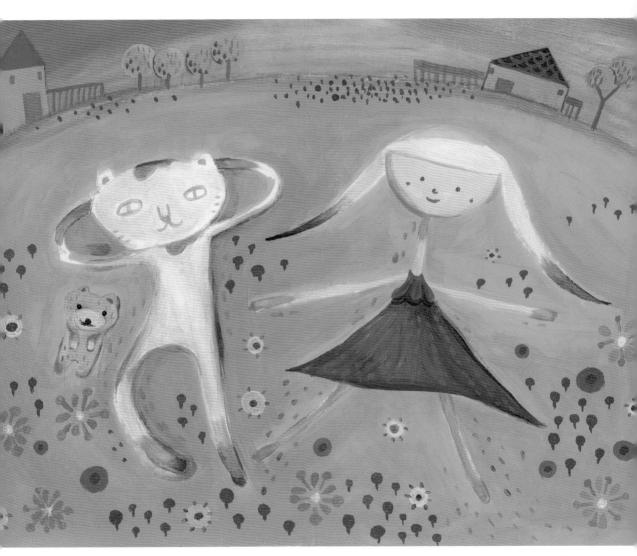

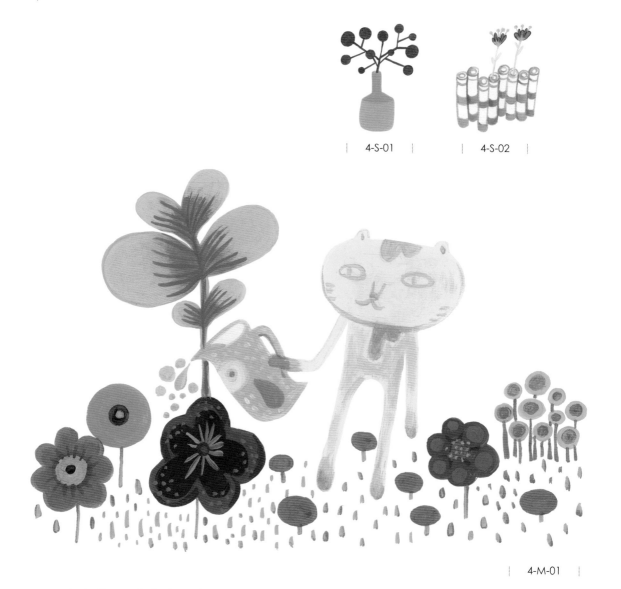

4-S-01　　　　4-S-02

4-M-01

魔力花　愛情永遠不改變　世界雖然小　空氣卻很大

| 4-S-03 | 4-S-04 | 4-S-05 |

月喵細心照料雨鴨送來的花

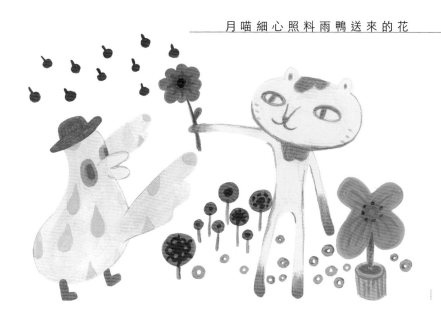

4-M-02

大家都做了什麼樣的夢呢

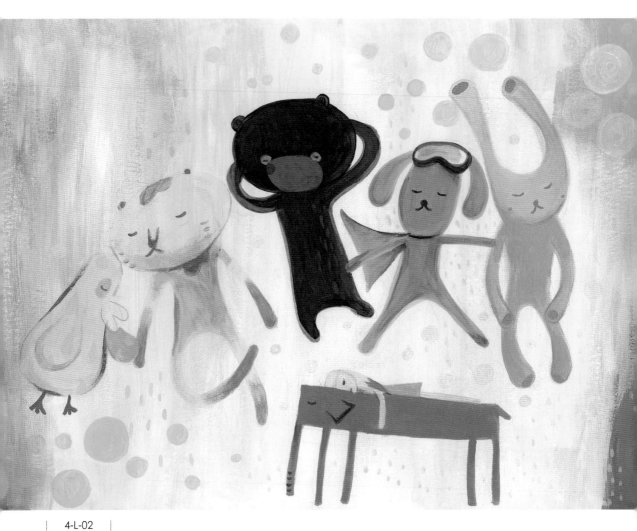

4-S-06

4-S-07

4-S-08

4-S-09

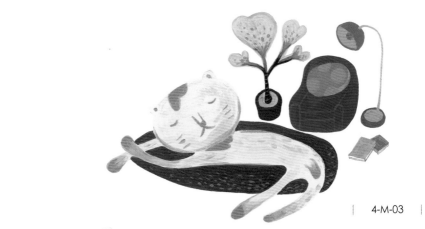

4-M-03

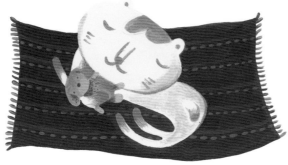

4-M-04

| 4-S-10 | 4-S-11 | 4-S-12 | 4-S-13 | 4-S-14 | 4-S-15 | 4-S-16 | 4-S-17 |

| 4-S-20 | 4-S-21 | 4-S-22 | 4-S-23 | 4-S-24 | 4-S-25 |

| 4-S-30 | 4-S-31 | 4-S-32 | 4-S-33 | 4-S-34 | 4-S-35 |

| 4-S-40 | 4-S-41 | 4-S-42 |

| 4-S-18 | 4-S-19 |

| 4-S-26 | 4-S-27 | 4-S-28 | 4-S-29 |

| 4-S-36 | 4-S-37 | 4-S-38 | 4-S-39 |

| 4-S-43 | 4-S-44 | 4-S-45 | 4-S-46 | 4-S-47 | 4-S-48 | 4-S-49 |

| 4-M-05 |

喂! 妳佔了我的位置

月喵輕聲呼喚

雨鴨動也不動

| 4-S-50 |　　　| 4-S-51 |　　　| 4-S-52 |　　　| 4-S-53 |

4-S-54

月喵聽著搖滾樂 也能變成晚安曲嗎？熊寶看著月喵想

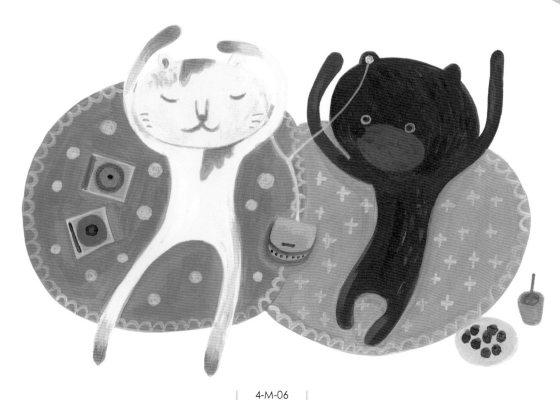

4-M-06

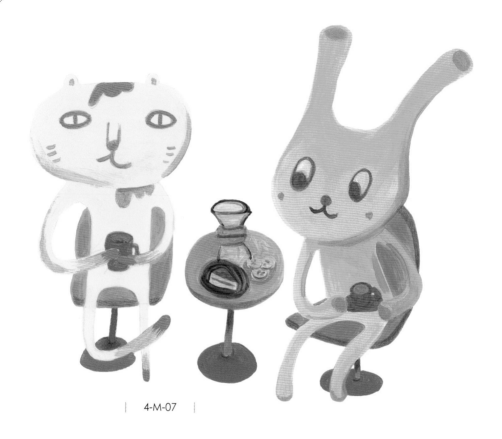

| 4-M-07 |

舞兔說　你喝了咖啡等下跟我去跳舞吧

| 4-S-55 |

| 4-S-56 |

| 4-S-57 |

| 4-S-58 | 4-S-59 | 4-S-60 |

飛兒狗說　吃多點等下跟我去玩滑板吧

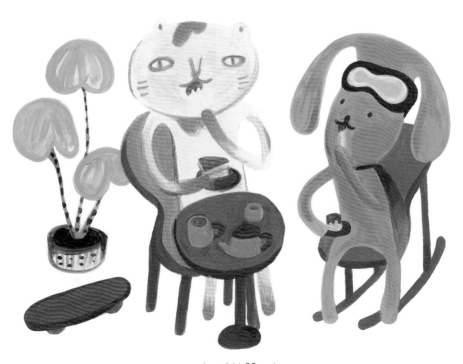

| 4-M-08 |

還是在家睡覺最好了 喵

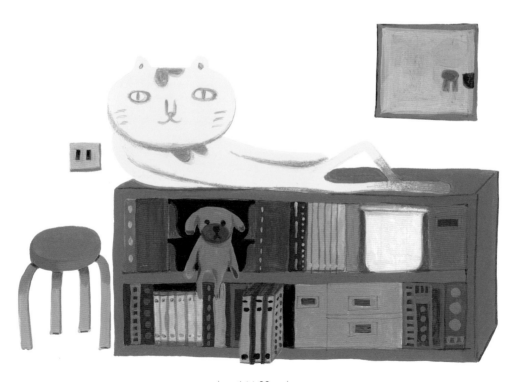

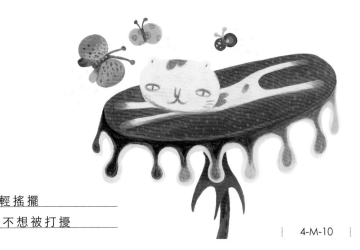

月喵趴在花朵上輕輕搖擺

不想被打擾

| 4-M-10 |

| 4-S-61 | | 4-S-62 | | 4-S-63 |

| 4-S-64 | | 4-S-65 | | 4-S-66 | | 4-S-67 |

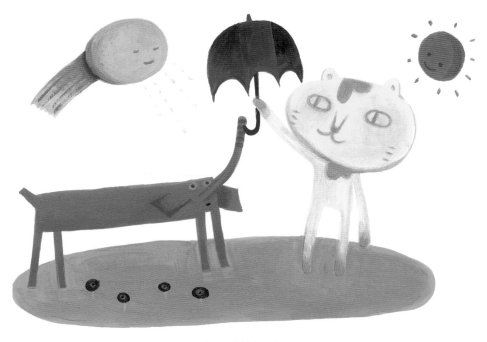

| 4-M-11 |

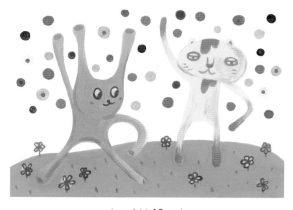

| 4-M-12 |

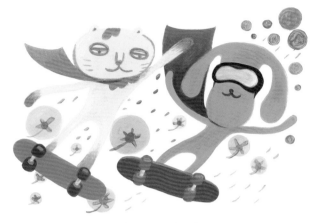

| 4-M-13 |

但　偶爾跟朋友蹓躂蹓躂還是很愉快的

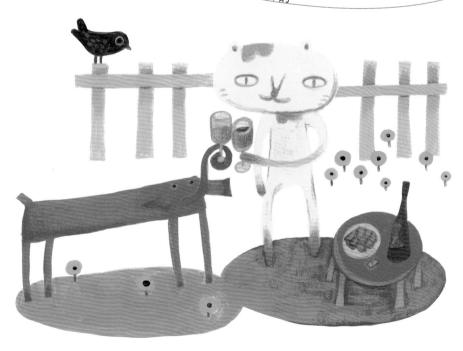

| 4-M-14 |

| 4-S-68 | | 4-S-69 | | 4-S-70 |

| 4-S-71 | | 4-S-72 |

喝了太多咖啡嗎？

還是玩得太累？

| 4-S-73 | | 4-S-74 | | 4-S-75 |

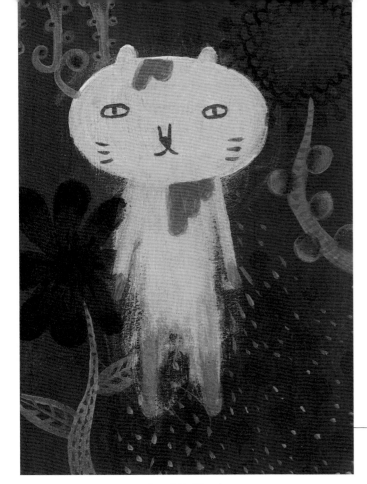

失眠的月喵
漫步在貓頭鷹咕咕叫的森林裡

| 4-M-15 |

| 4-S-76 | | 4-S-77 | | 4-S-78 | | 4-S-79 |

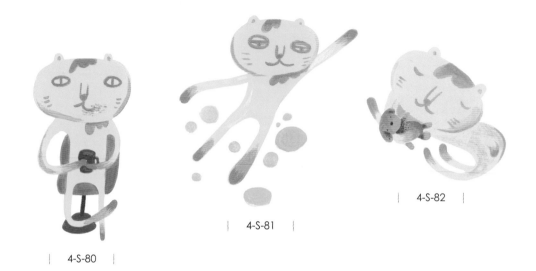

| 4-S-80 |

| 4-S-81 |

| 4-S-82 |

在月喵的各種想像裡　都比不上暖暖地睡上一回

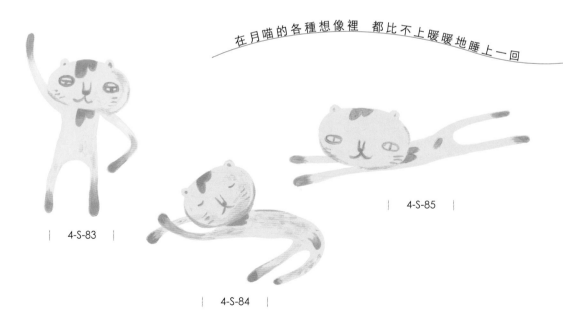

| 4-S-83 |

| 4-S-84 |

| 4-S-85 |

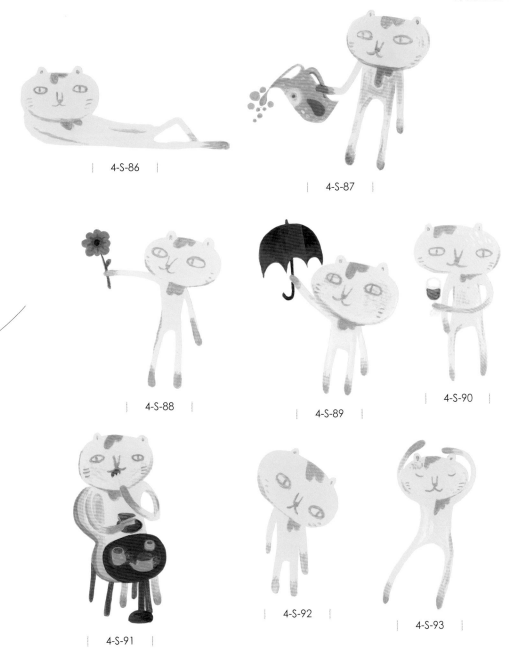

4-S-86

4-S-87

4-S-88

4-S-89

4-S-90

4-S-91

4-S-92

4-S-93

象大叔旅行

象大叔到處去旅行

他去過吃人森林 彩色海洋 鬼魅星球 布魯獸城堡 花火瀑布

象大叔常常不在家 沒人知道他去了哪兒

偶爾 會收到他寄來的明信片

不過 常常是象大叔回來 又出門 回來 又出門

收到的明信片都不知道是哪次旅行捎來的問候

但 總在不經意的時候 就會看到象大叔的身影

大家也不怎麼在意遲到的信箋

今天 象大叔準備了 彩色海洋和花火瀑布 所釀製的酒

用著布魯獸城堡帶回來的杯子 吃著鬼魅星球燻製的起司片

最後 象大叔唱了首 在吃人森林學的歡樂頌

然後 這個夜晚 再也沒有人醒過來了

安靜的夜 只聽到 貓頭鷹 咕咕咕的叫聲

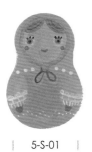

5-S-01

5-S-02

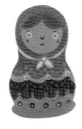

5-S-03

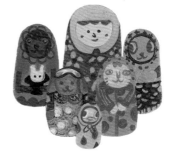

5-S-04

蕨類步道傳來陣陣的風鈴聲　象大叔覺得像是被催眠了

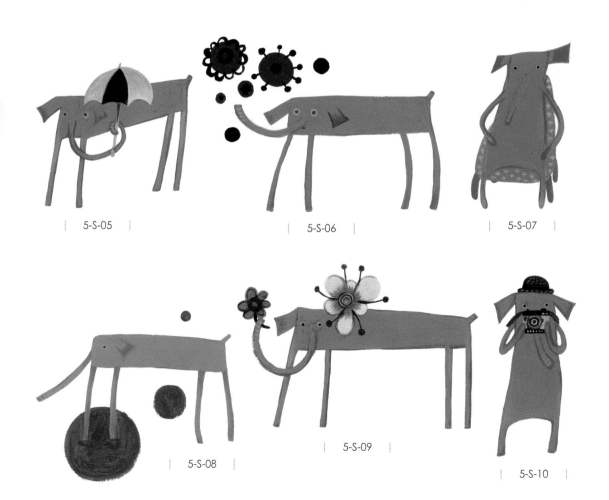

| 5-S-05 |

| 5-S-06 |

| 5-S-07 |

| 5-S-08 |

| 5-S-09 |

| 5-S-10 |

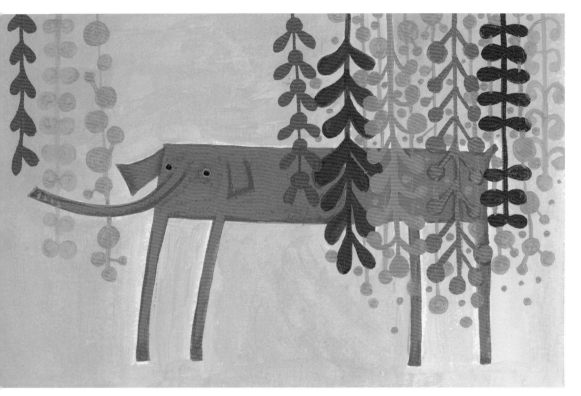

5-M-01

5-S-11 5-S-12 5-S-13

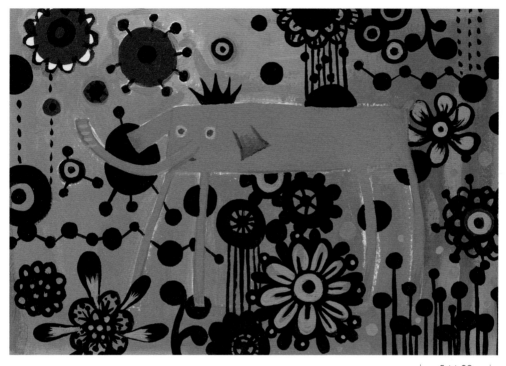

| 5-M-02 |

迷糊地走進了奇幻花園　每朵花都在爭吵

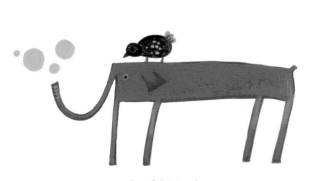

| 5-S-14 |

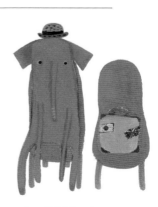

| 5-S-15 |

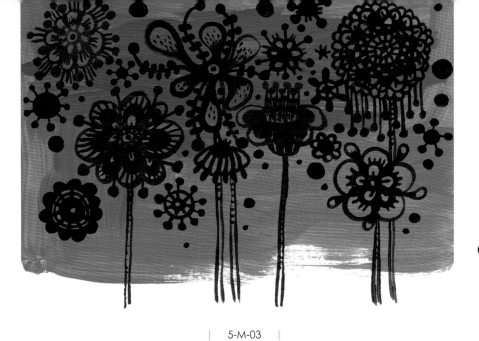

| 5-M-03 |

| 5-S-20 |

一陣喧鬧之後

象大叔急忙地　逃離奇幻花園

| 5-S-16 |

| 5-S-21 |

| 5-S-22 |

| 5-S-23 |

| 5-S-17 |

| 5-S-18 |

| 5-S-19 |

回到有朋友在的家鄉真好
象大叔拍著舞兔心想

| 5-S-24 |

| 5-S-25 |

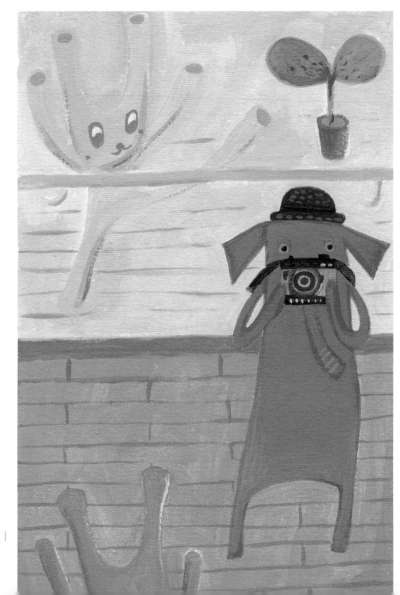

| 5-M-04 |

| 5-S-26 |

| 5-S-27 |

| 5-S-28 |

| 5-S-29 |

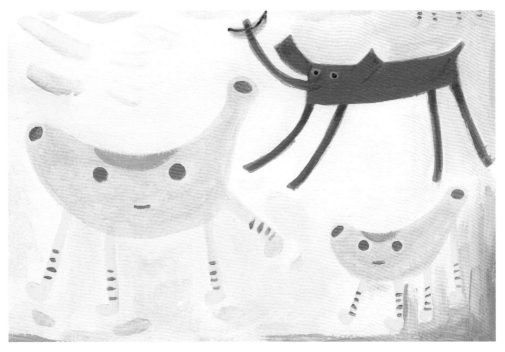
| 5-M-05 |

不過前往香蕉島旅行的計畫還是不會改變

愛旅行的象大叔笑著說

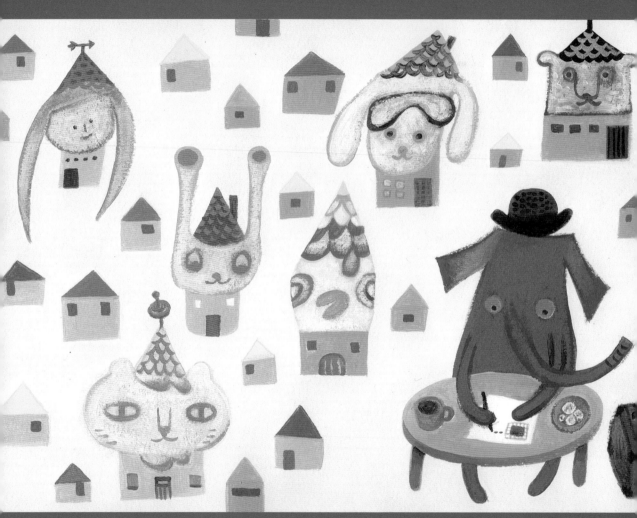

象大叔每到一個地方總習慣寄張明信片給朋友
簡短幾句　彷彿他們也在身邊

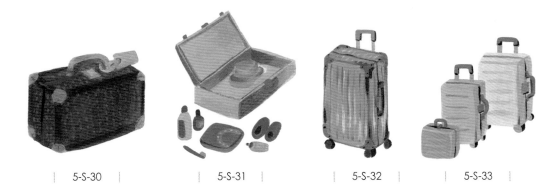

| 5-S-30 | 5-S-31 | 5-S-32 | 5-S-33 |

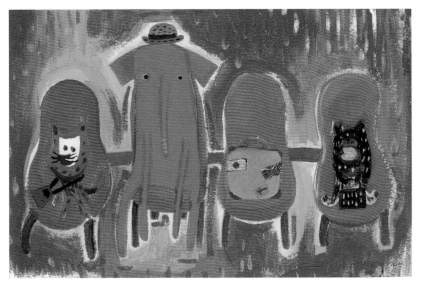

5-M-06

你在候機室等待飛往哪個國度的班機呢？

| 5-S-34 | | 5-S-35 | | 5-S-36 | | 5-S-37 |

計劃好久的花火瀑布果然讓象大叔驚豔不已

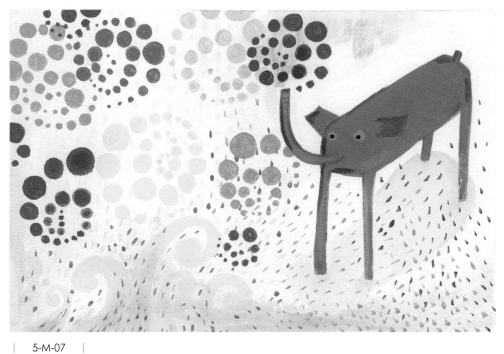

| 5-M-07 |

| 5-S-38 |

| 5-S-39 |

| 5-S-40 |

| 5-S-41 |

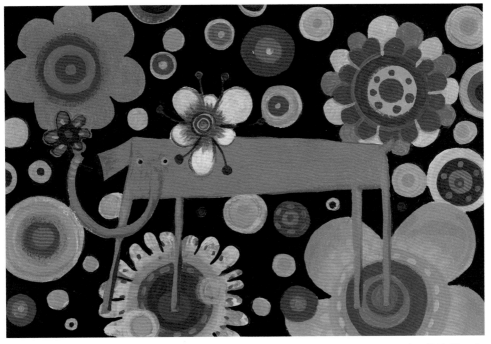

| 5-M-08 |

下 一 站 的 霓 虹 花 園　是 意 外 的 發 現

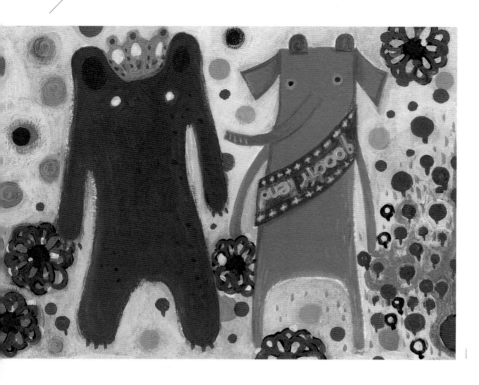

5-M-09

象大叔在布魯獸城堡驚喜地獲頒布魯獸好友賞

5-S-42

5-S-43

5-S-44

| 5-S-45 | 5-S-46 | 5-S-47 | 5-S-48 |

布魯獸帶著象大叔乘船遊當地著名的彩色海洋

5-M-10

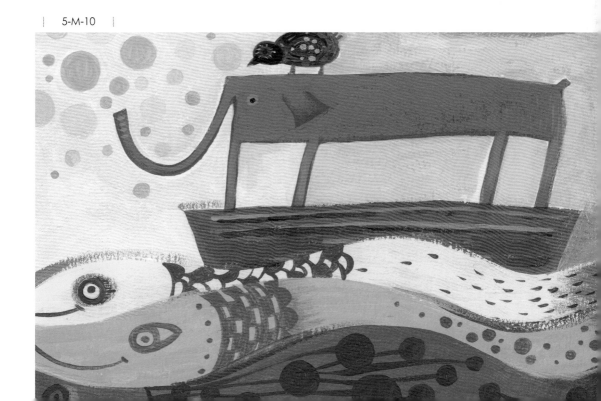

離開城堡後不小心迷路來到鬼魅星球

| 5-S-49 | | 5-S-50 |

| 5-S-51 |　　　| 5-S-52 |　　　| 5-S-53 |

差點被亮眼沼澤給吞沒

| 5-M-12 |

回到旅館　決定好好放鬆

| 5-S-54 | 5-S-55 | 5-S-56 |

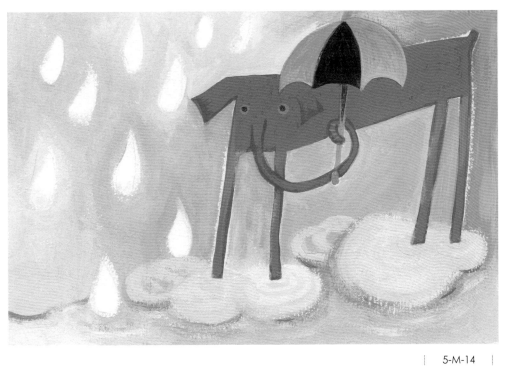

| 5-M-14 |

在雨中漫步也是趟小旅行

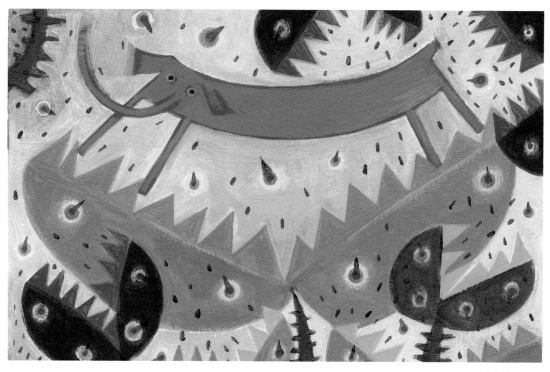

| 5-M-15 |

想起了有一次不小心誤闖吃人森林真是驚險萬分

| 5-S-57 |

| 5-S-58 |

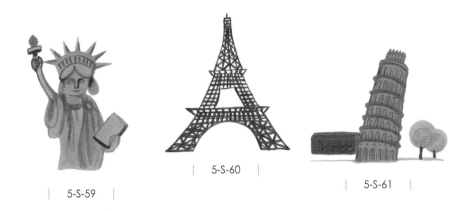

| 5-S-59 | 5-S-60 | 5-S-61 |

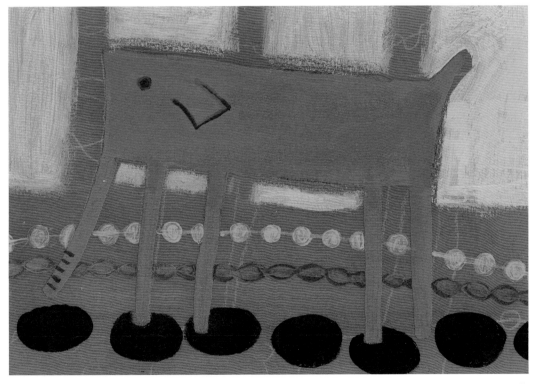

| 5-M-16 |

愛冒險的象大叔繼續未完的旅程

熊寶愛表演

喜歡表演的熊寶 相信自己是個大演出家 可以演各式各樣的角色

國王 吸血鬼 夢遊者 獨角獸 特技雜耍 流浪詩人

而森林就是他的舞台

有時獨角戲演膩 他會召喚朋友們 共同遊戲

熊寶寫了很多齣戲

飛天魔鞋的故事 花精靈的舞會 熱氣球的冒險

今天是夏末初秋的音樂會

熊寶邀請朋友一起來完成 這冬眠前的最後演出

舞兔演舞孃 飛兒狗演飛行員 月喵演夢遊散步者

象大叔演移動城市 雨鴨演花精靈 女孩演鹿公主

咚咚 戚咚咚 咚咚戚 咚戚

咚咚 戚咚咚 咚咚戚 咚戚

幻想森林也隨著節奏 彎著腰 彷彿在說 明年見囉 再會

然後 就消失在大大的草原上

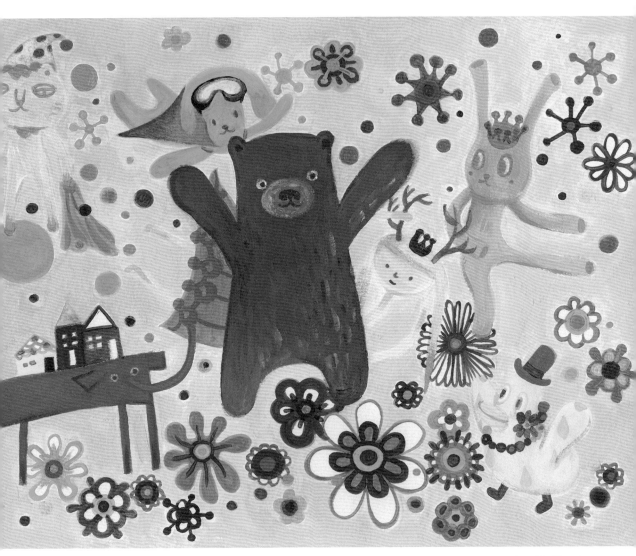

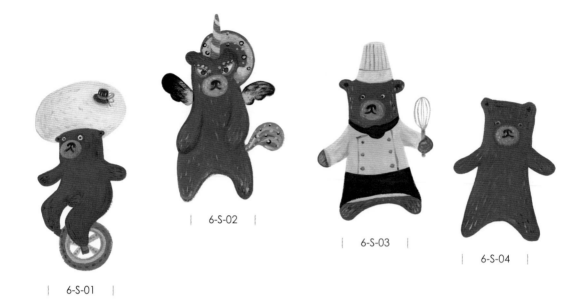

6-S-01

6-S-02

6-S-03

6-S-04

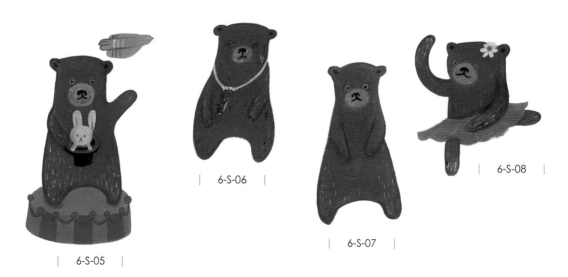

6-S-05

6-S-06

6-S-07

6-S-08

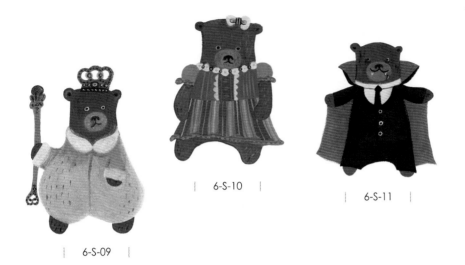

| 6-S-10 |

| 6-S-11 |

| 6-S-09 |

熊寶嘗試著不同的角色

| 6-S-13 |

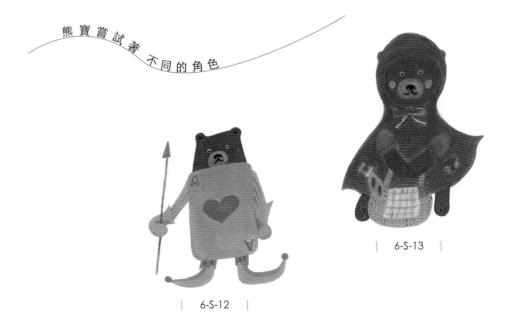

| 6-S-12 |

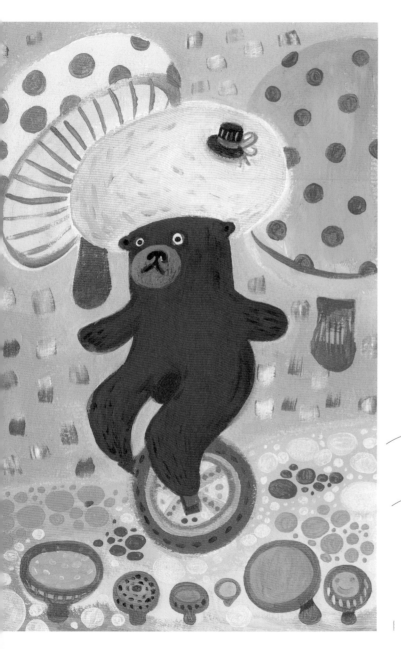

| 6-S-14 |

| 6-S-15 |

前後前 前前後 後前前後

熊寶為了下個雜耍藝人的角色

練習平衡感

| 6-M-01 |

上齣戲熊寶演了飛天獨角獸

| 6-S-16 |

| 6-S-17 |

| 6-S-18 |

| 6-S-19 |

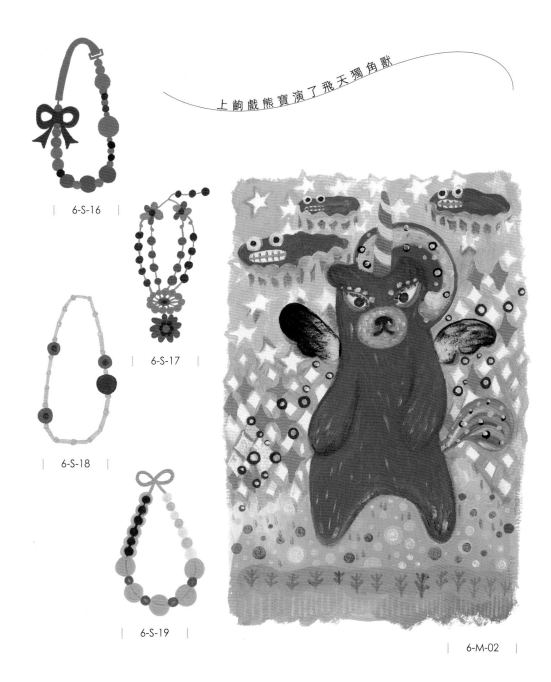

| 6-M-02 |

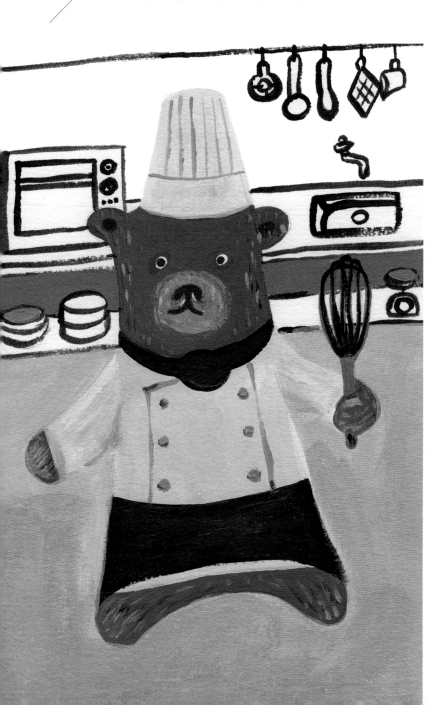

在家庭喜劇裡

| 6-S-20 | 6-S-21 | 6-S-22 |

| 6-S-23 | 6-S-24 | 6-S-25 |

熊寶飾演一位甜點大師

| 6-S-26 | 6-S-27 | 6-S-28 |

| 6-M-04 |

| 6-S-29 | | 6-S-30 | | 6-S-31 |

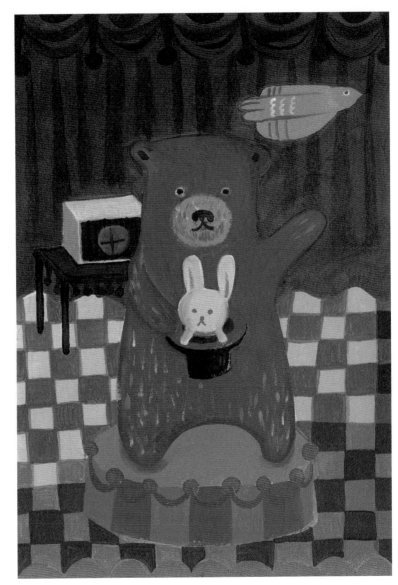

魔術可不是那麼容易的 只有練習 練習 再練習

| 6-S-32 |

| 6-M-05 |

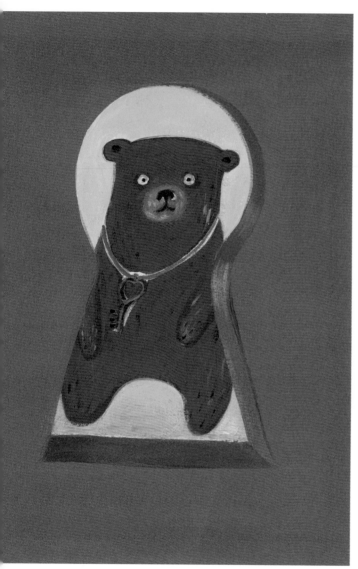

| 6-M-06 |

推理劇的偵探

| 6-M-07 |

| 6-S-33 |　　| 6-S-34 |　　| 6-S-35 |

一直是想要嘗試的角色

　　　　眼神是不是不夠銳利？熊寶揣摩著

| 6-S-36 |

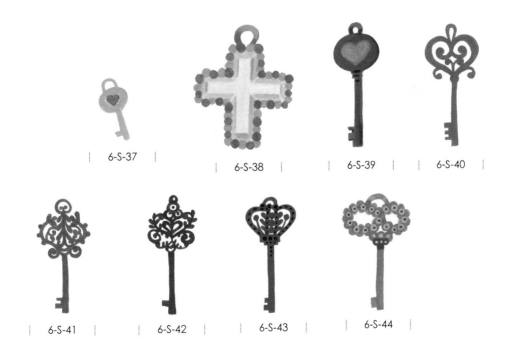

| 6-S-37 |

| 6-S-38 |　　| 6-S-39 |　　| 6-S-40 |

| 6-S-41 |　　| 6-S-42 |　　| 6-S-43 |　　| 6-S-44 |

6-L-02

要演好一顆樹　真是不容易

哪一個角色是熊寶最拿手的呢

| 6-M-08 |

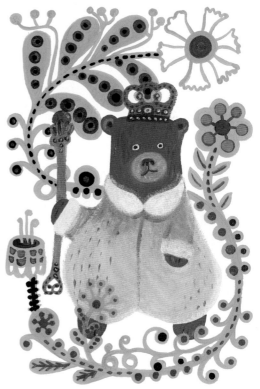

| 6-M-09 |

嘻嘻嘻 熊寶覺得最過癮的角色就是吸血鬼了 可以到處嚇人

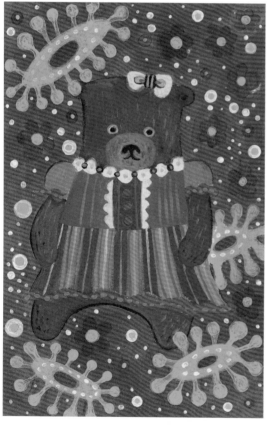

| 6-M-10 |

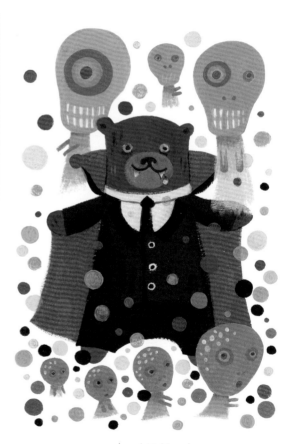

| 6-M-11 |

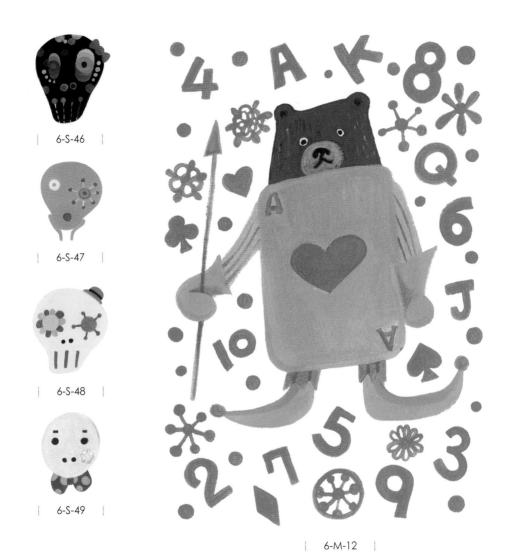

| 6-S-46 |

| 6-S-47 |

| 6-S-48 |

| 6-S-49 |

| 6-M-12 |

要穿上撲克牌士兵這身戲服　熊寶不太敢用力呼吸

128 手繪風素材集：動物好友的日常生活

| 6-S-50 | 6-S-51 | 6-S-52 | 6-S-53 | | 6-S-54 | 6-S-55 | 6-S-56 | 6-S-57 |

6-S-62

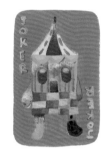

6-S-63

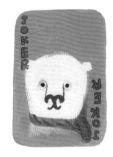

6-S-64

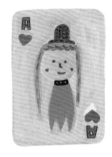

6-S-65

6-S-70

6-S-71

6-S-72

6-S-73

| 6-S-58 | 6-S-59 | 6-S-60 | 6-S-61 |

| 6-S-66 |

| 6-S-67 |

| 6-S-68 |

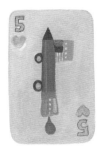

| 6-S-69 |

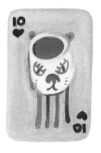

| 6-S-74 |

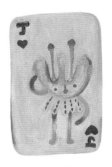

| 6-S-75 |

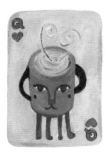

| 6-S-76 |

| 6-S-77 |

這是魔術道具　熊寶會變出什麼呢？

| 6-M-13 |

| 6-M-14 |

| 6-M-15 |

熊寶的表演像是萬花筒般怎麼都看不膩

| 6-S-78 |

| 6-S-79 |

| 6-S-80 |

| 6-S-81 |

| 6-S-82 |

| 6-S-83 |

下次你經過幻想森林　別忘了進來看看

熊寶肯定會給你最精彩的表演

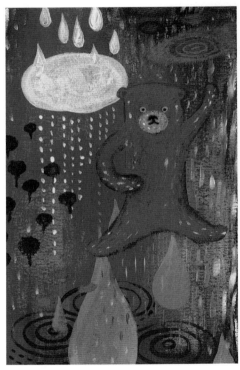

| 6-M-16 |

| 6-M-17 |

| 6-S-84 |

| 6-S-85 |

| 6-S-86 |

| 6-S-87 |

| 6-S-88 |

| 6-S-89 |

| 6-S-90 |

| 6-S-91 |

| 6-S-92 |

| 6-S-93 |

素材集錦系列 02

手繪風素材集：
動物好友的日常生活

圖文｜曾雅芬
責任編輯｜葉仲芸、王愿琦
校對｜曾雅芬、葉仲芸、王愿琦

封面設計｜林煜婷、曾雅芬‧版型設計、內文排版｜林煜婷‧數位修圖｜林旻暐

董事長｜張暖彗‧社長兼總編輯｜王愿琦
編輯部
副總編輯｜葉仲芸‧副主編｜潘治婷‧文字編輯｜林珊玉、鄧元婷
特約文字編輯｜楊嘉怡
設計部主任｜余佳憓‧美術編輯｜陳如琪
業務部
副理｜楊米琪‧組長｜林湲洵‧專員｜張毓庭

法律顧問｜海灣國際法律事務所　呂錦峯律師

出版社｜瑞蘭國際有限公司‧地址｜台北市大安區安和路一段 104 號 7 樓之一
電話｜(02)2700-4625‧傳真｜(02)2700-4622‧訂購專線｜(02)2700-4625
劃撥帳號｜19914152 瑞蘭國際有限公司
瑞蘭國際網路書城｜www.genki-japan.com.tw

總經銷｜聯合發行股份有限公司‧電話｜(02)2917-8022、2917-8042
傳真｜(02)2915-6275、2915-7212‧印刷｜科億印刷股份有限公司
出版日期｜2019 年 04 月初版 1 刷‧定價｜450 元‧ISBN｜978-957-8431-96-6

國家圖書館出版品預行編目資料

手繪風素材集：動物好友的日常生活/曾雅芬著
– 初版 – 臺北市：瑞蘭國際, 2019.04
132 面；18.5×20 公分 –（素材集錦系列；02）
ISBN：978-957-8431-96-6（平裝附光碟片）

1. 插畫 2. 繪畫技法

947.45　　　　　　　　　　　　　108004477

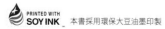